鄧石如白氏草堂記

中國歷代碑帖叢刊

藝文類聚金石書畫館 編

浙江人民美術出版社

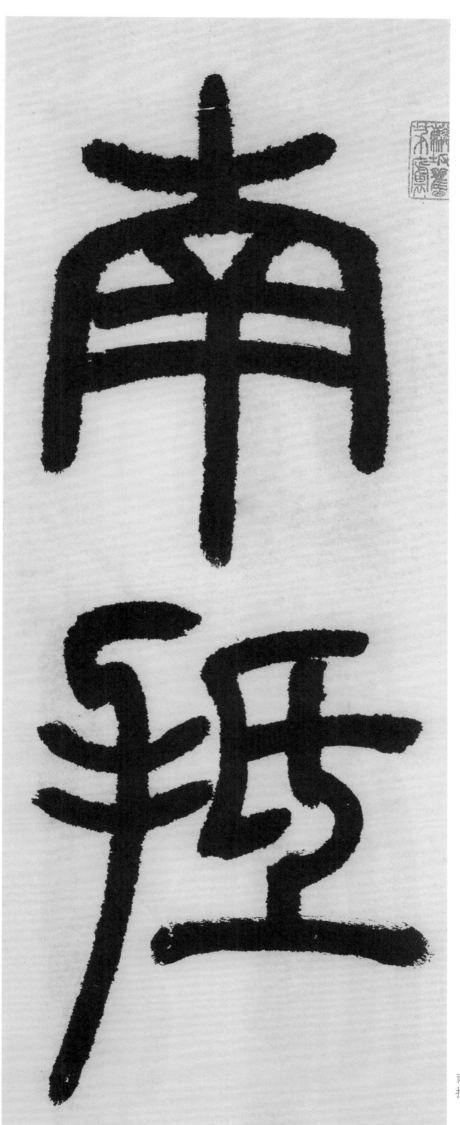

南
抵

1

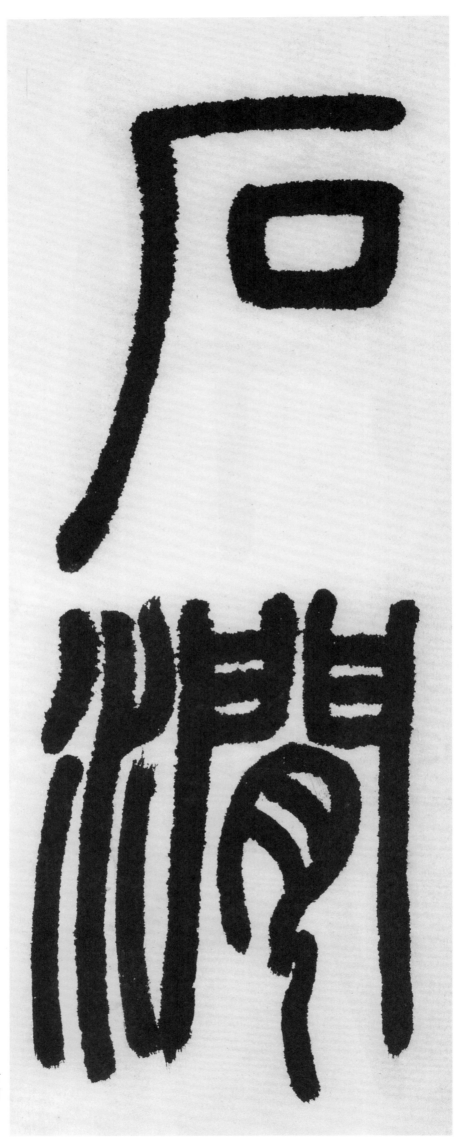

石
澗

2

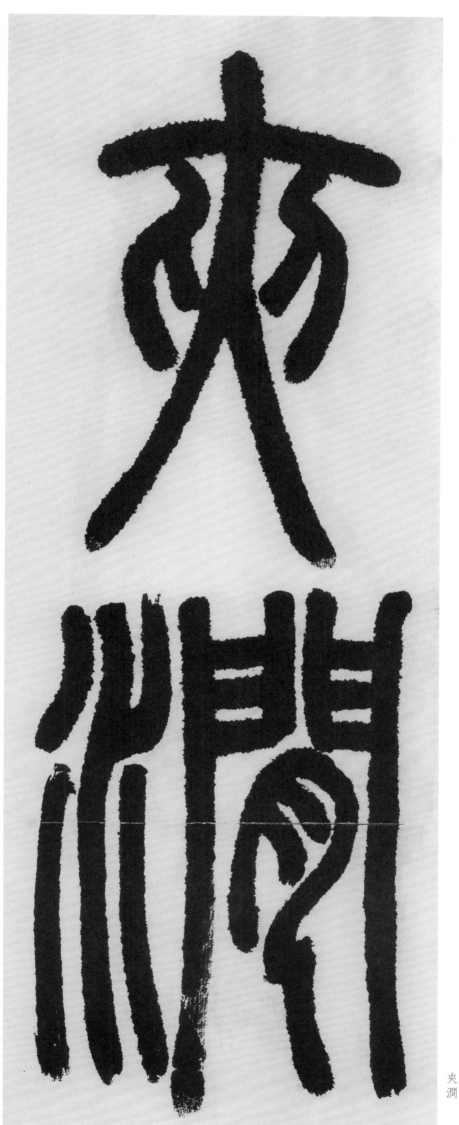

夾澗

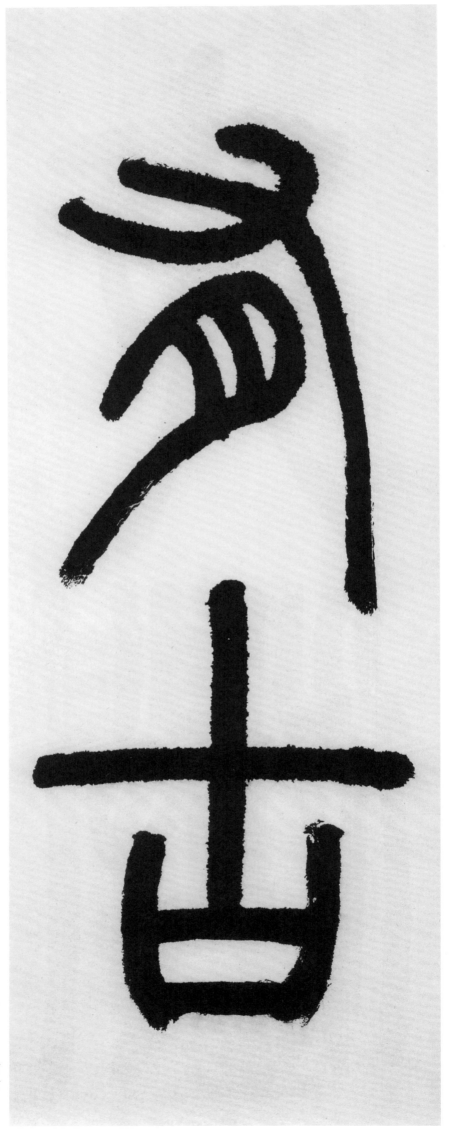

有
古

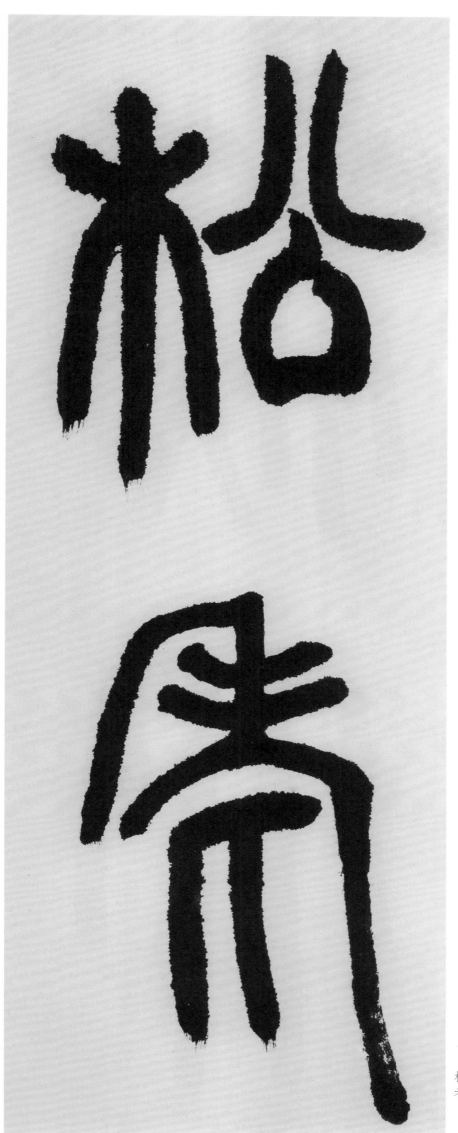

松老

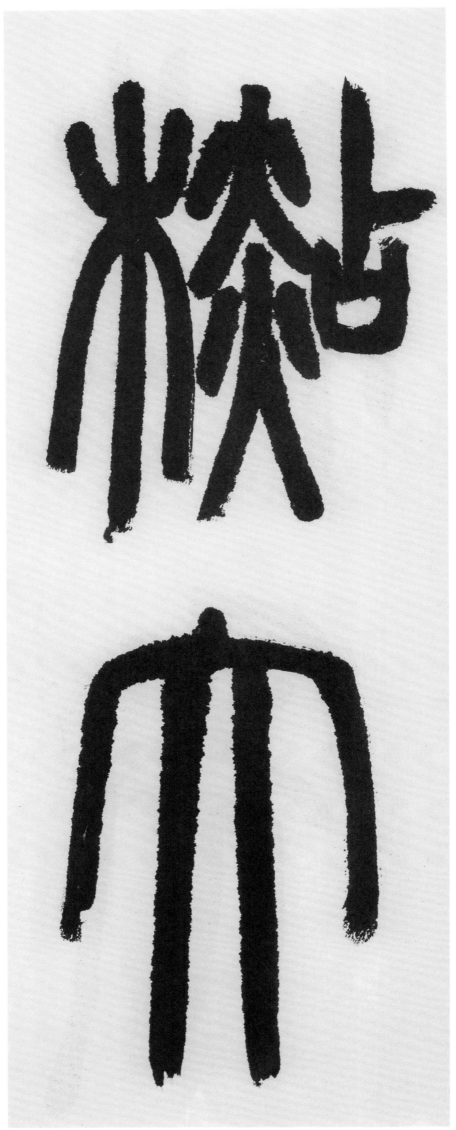

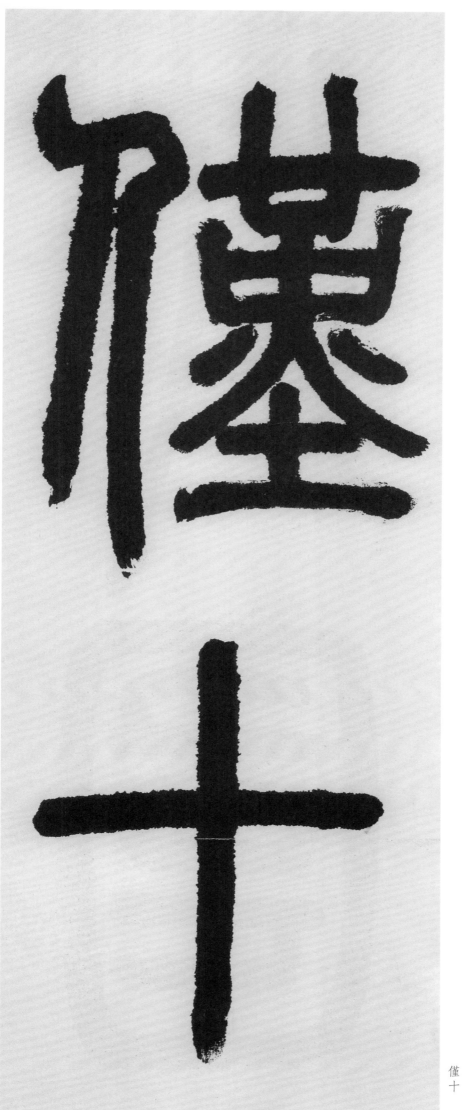

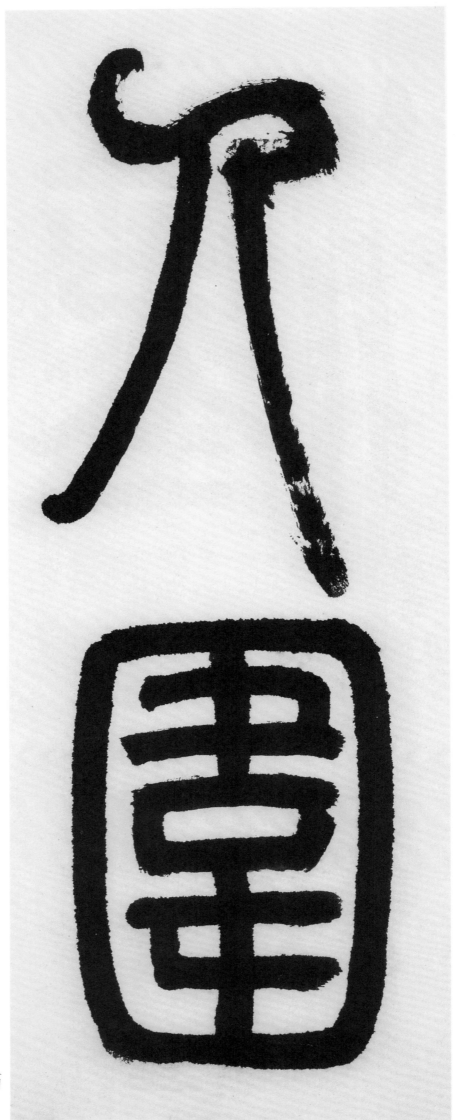

人
圍

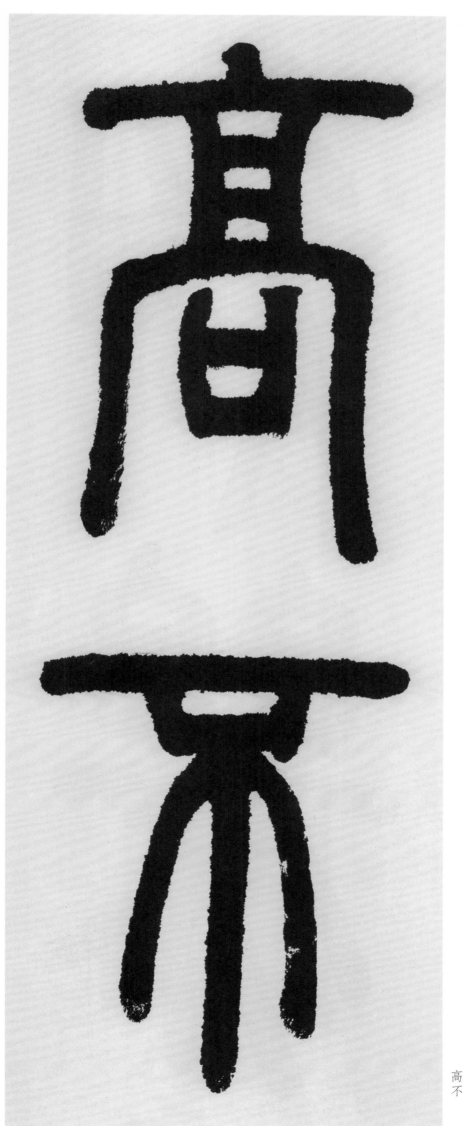

高
不

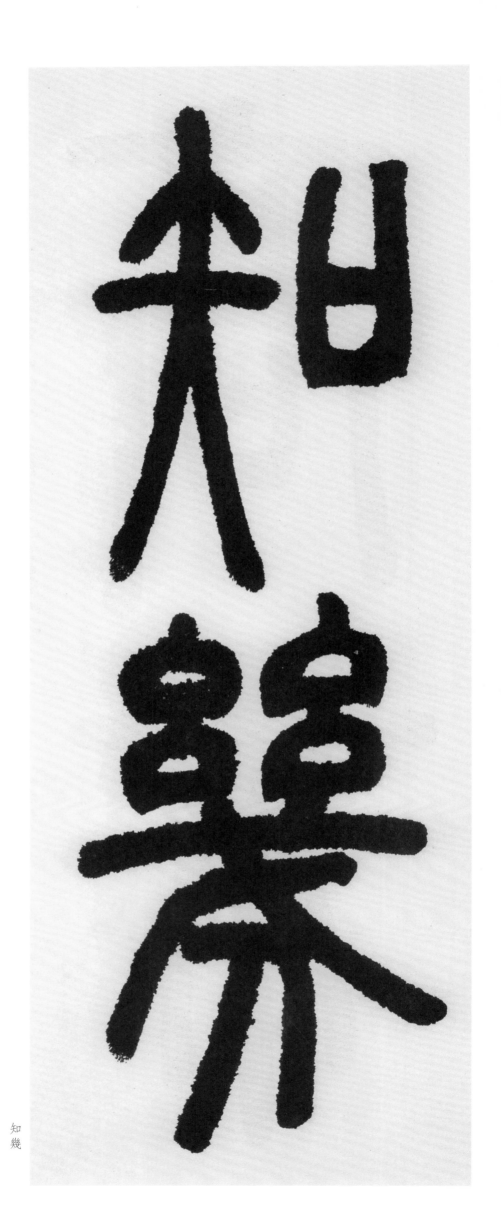

知
幾

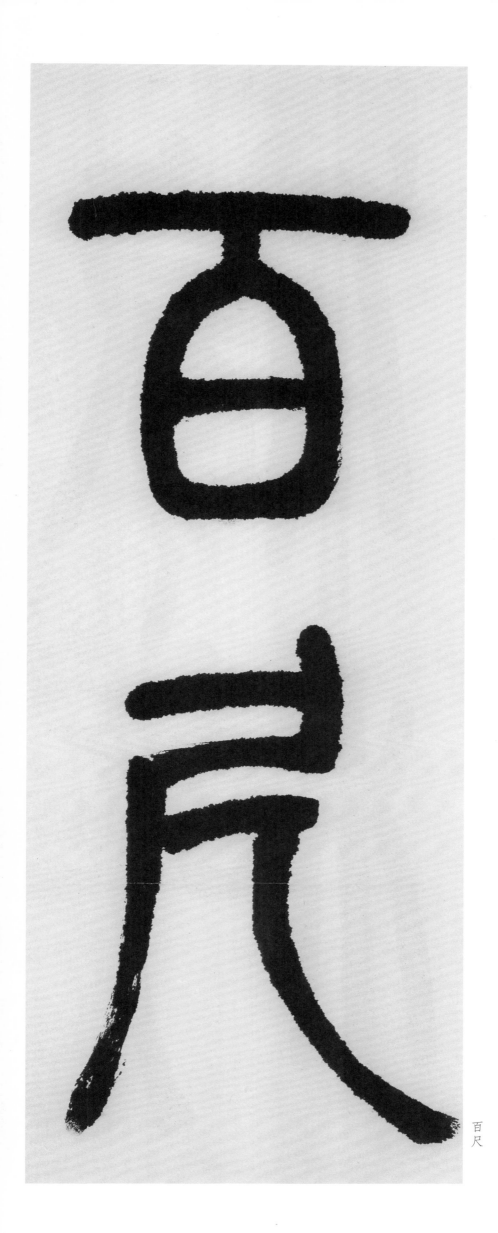

百尺

11

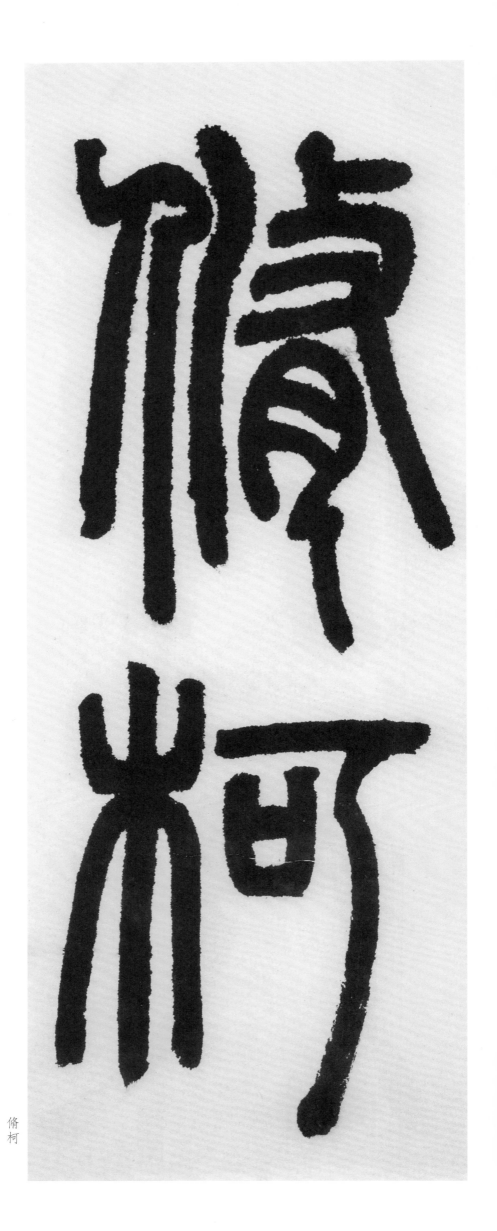

脩
柯

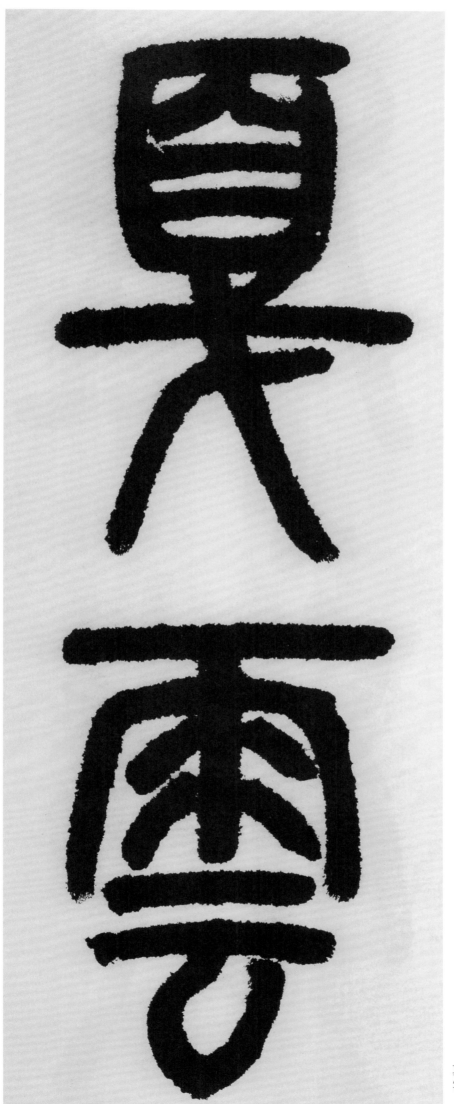

夏雲

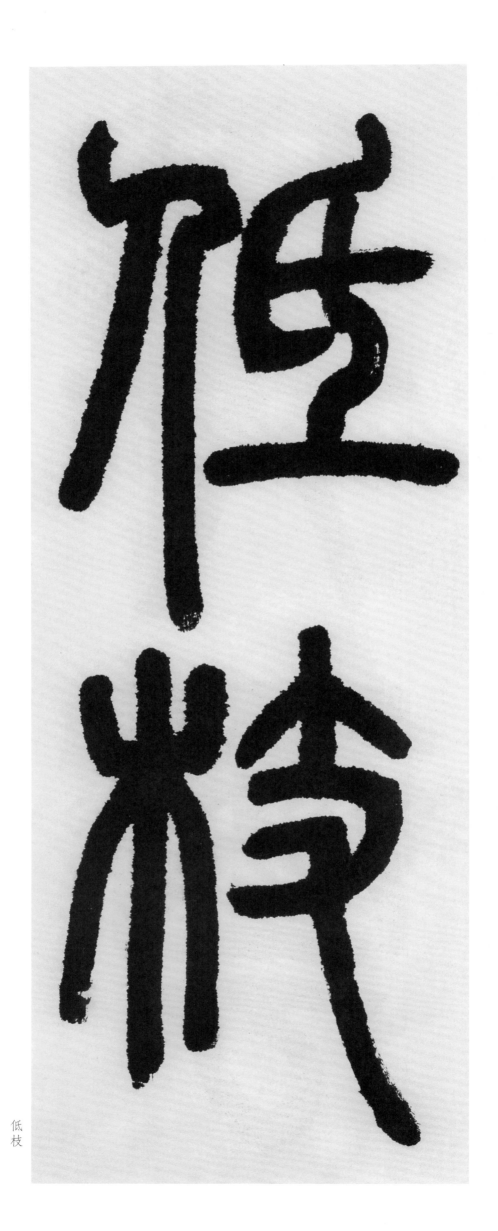

低
枝

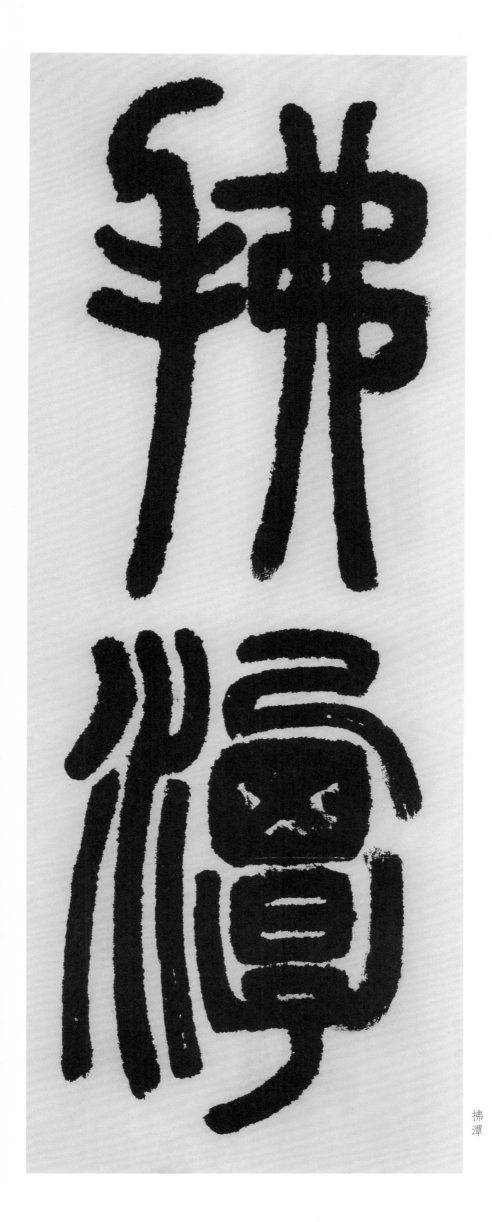

拂潭

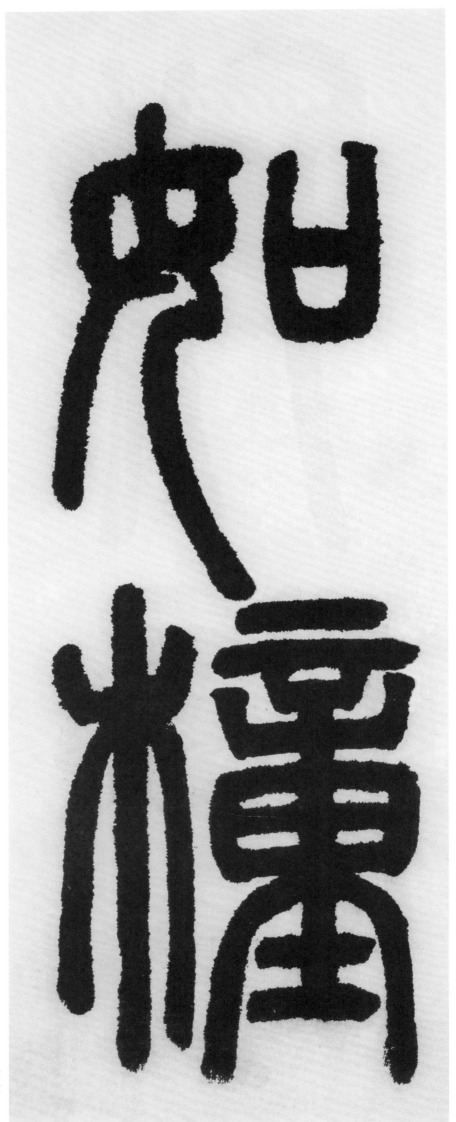

如
橦

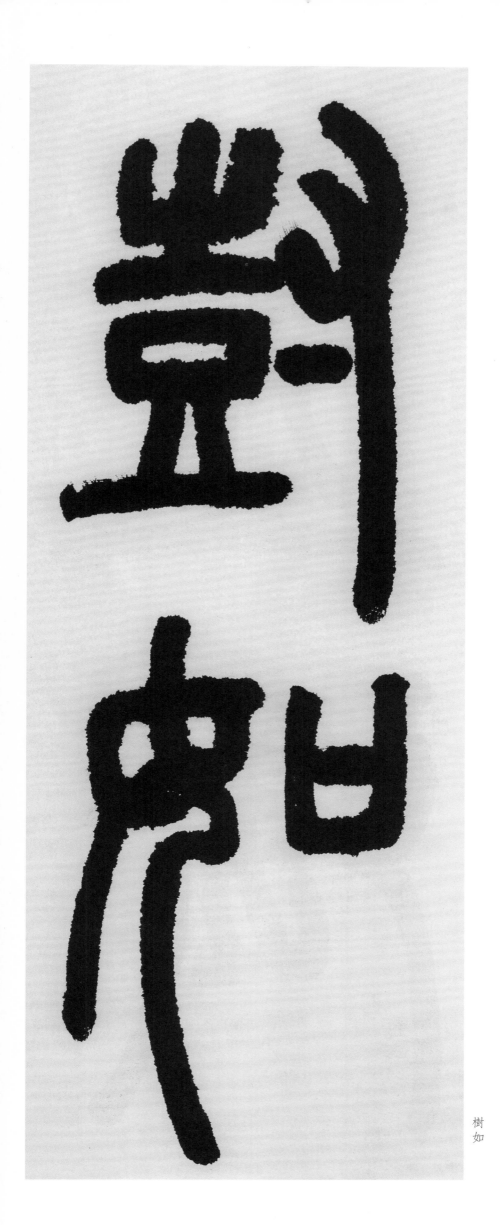

樹如

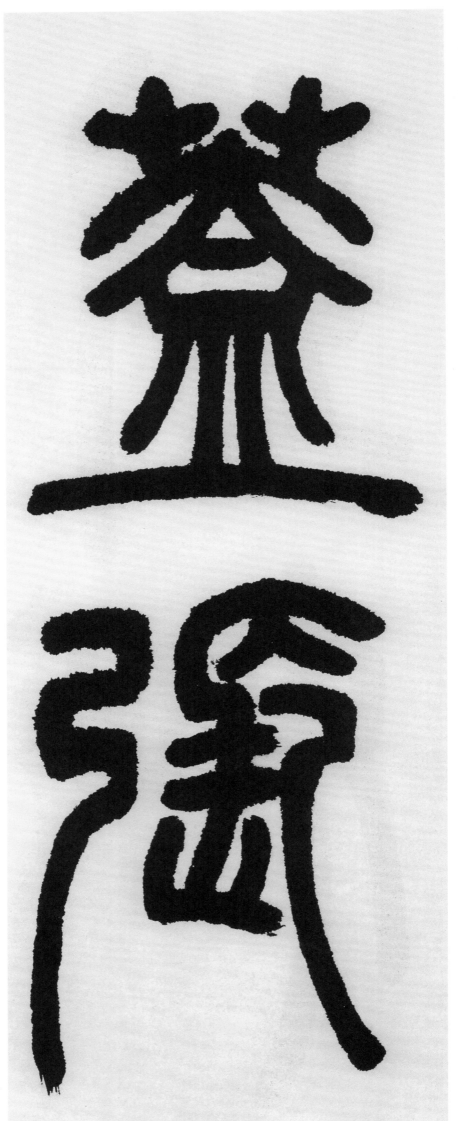

蓋
張

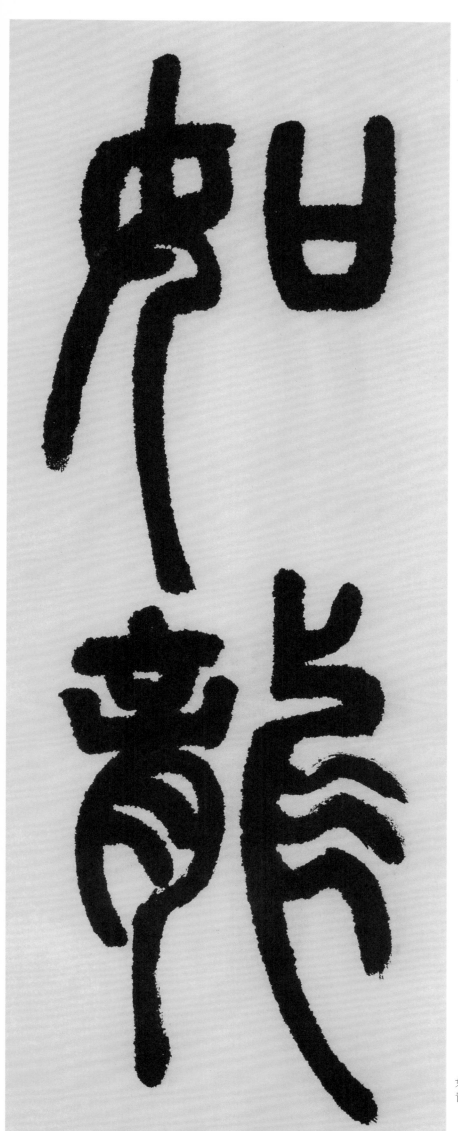

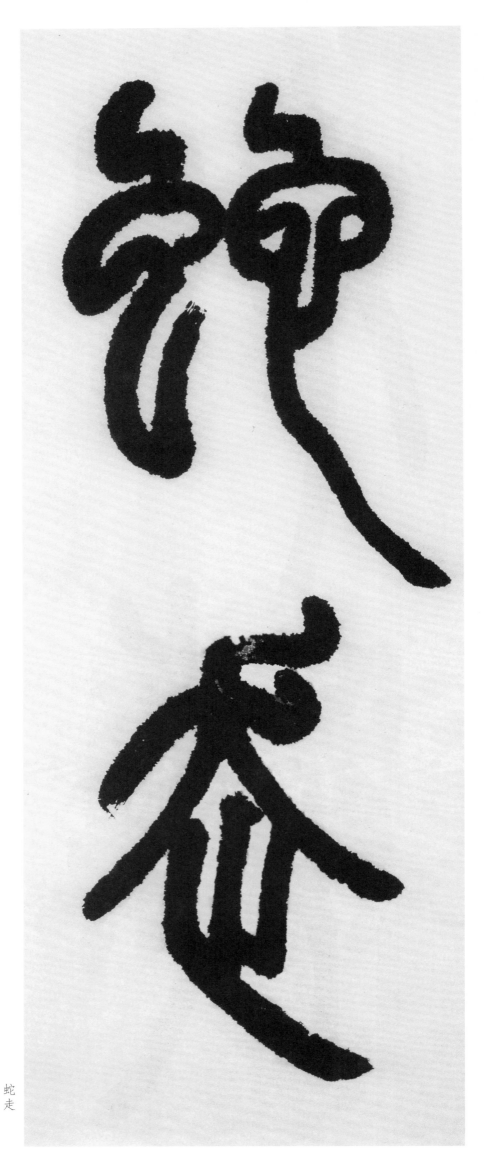

蛇
走

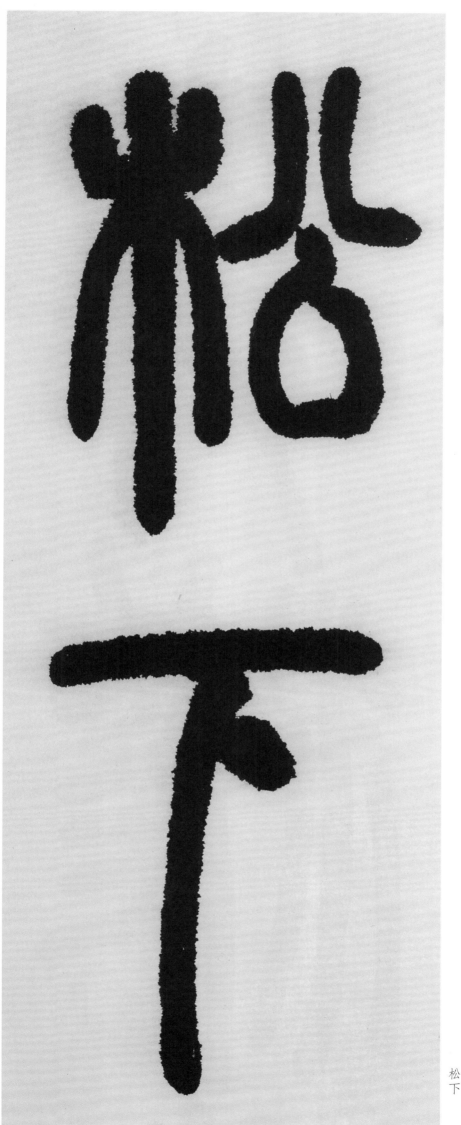

松下

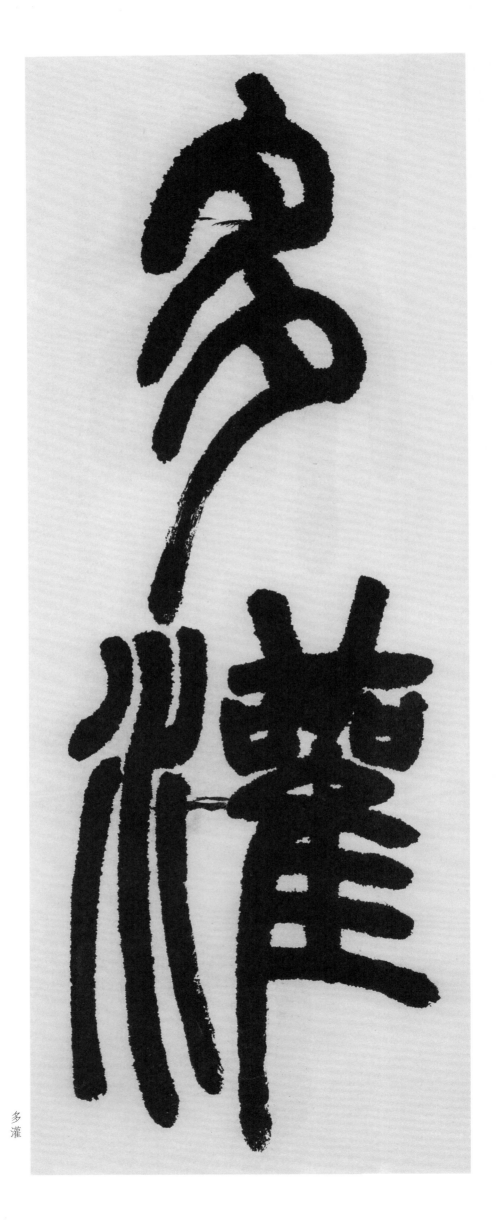

多
灌

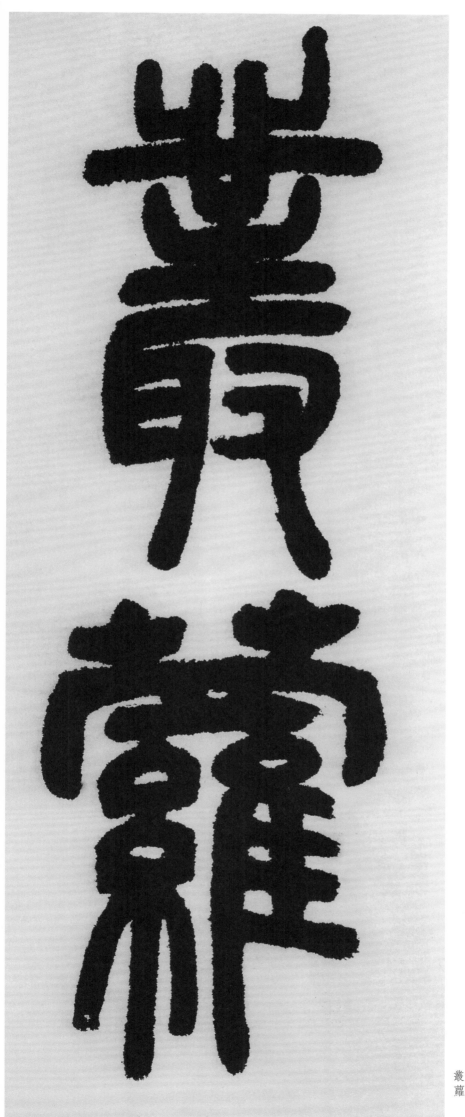

叢蘿

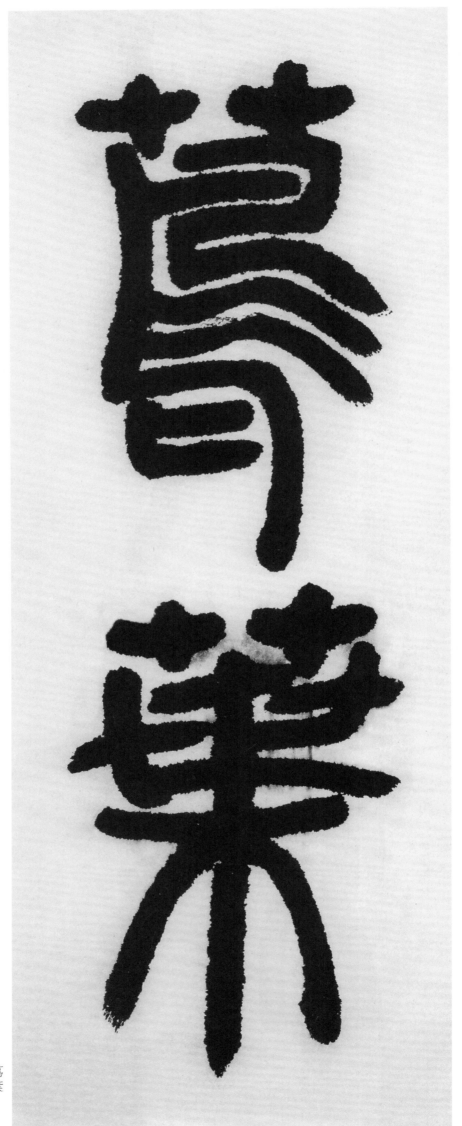

蔦
葉

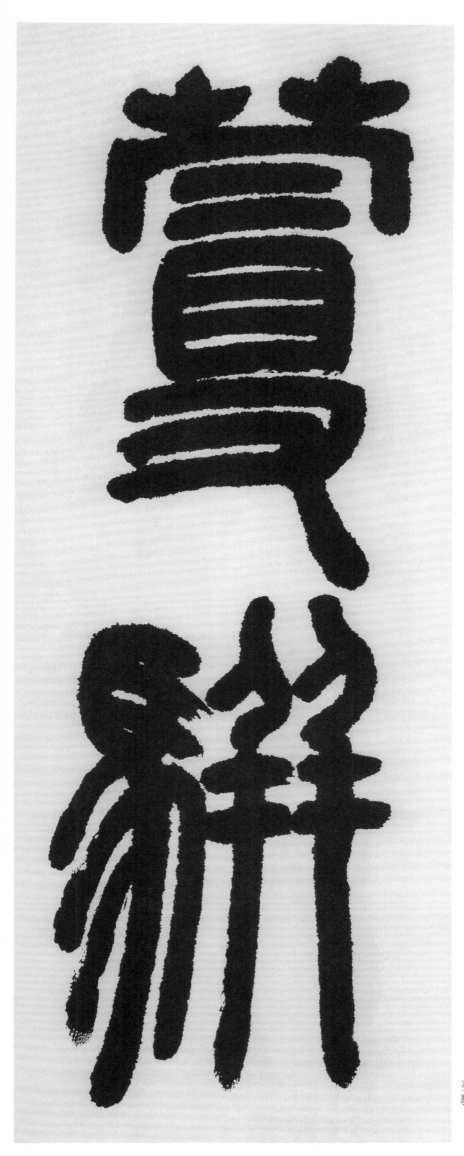

賞群

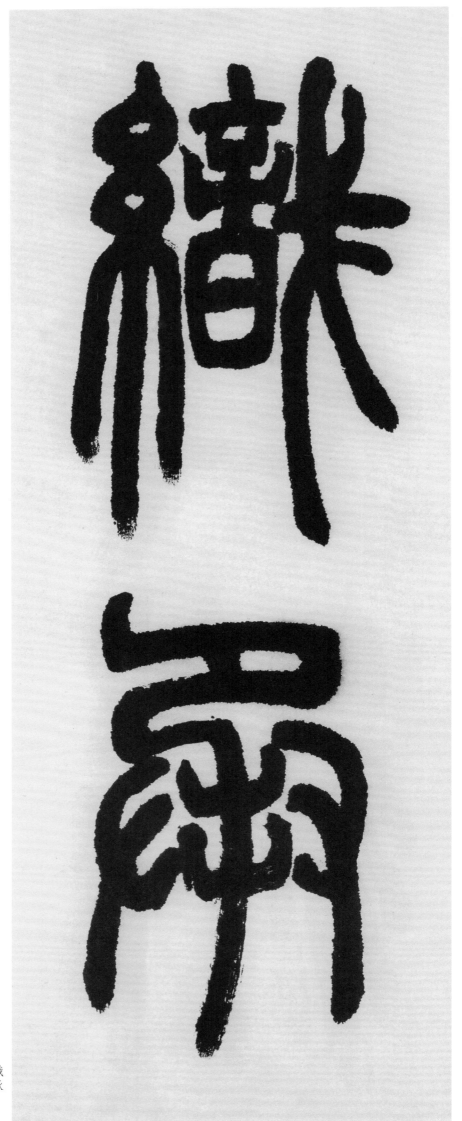

織
承

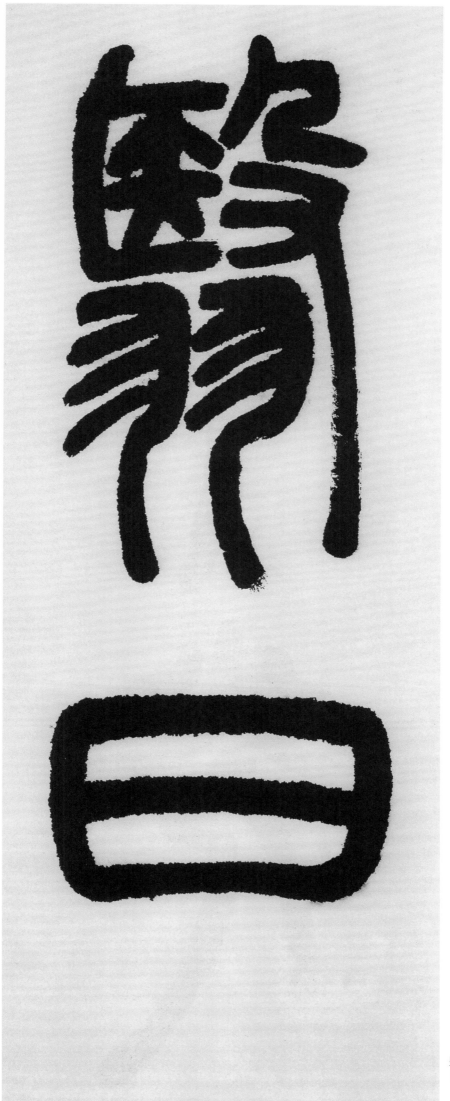

翳
日

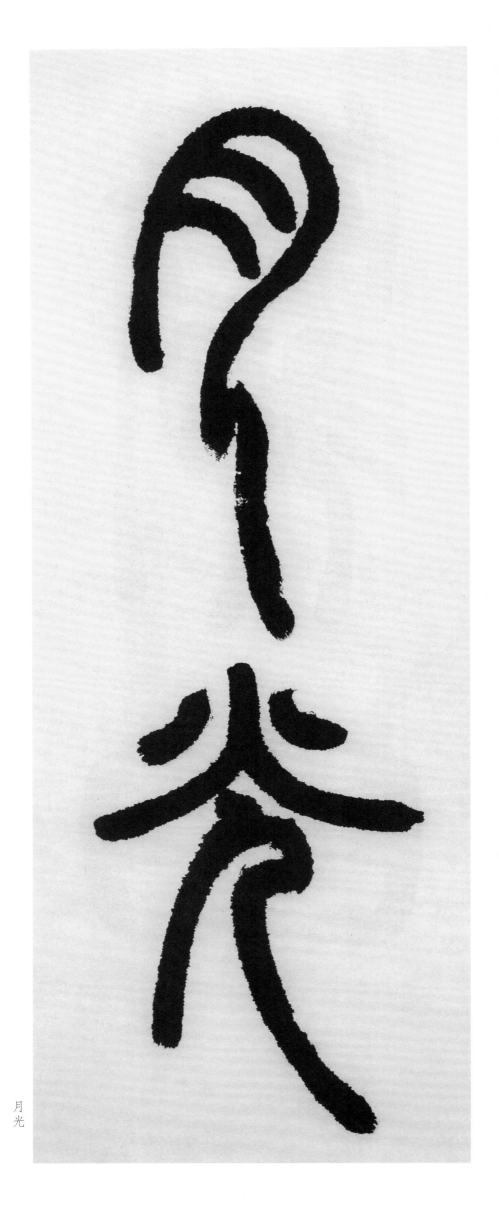

月
光

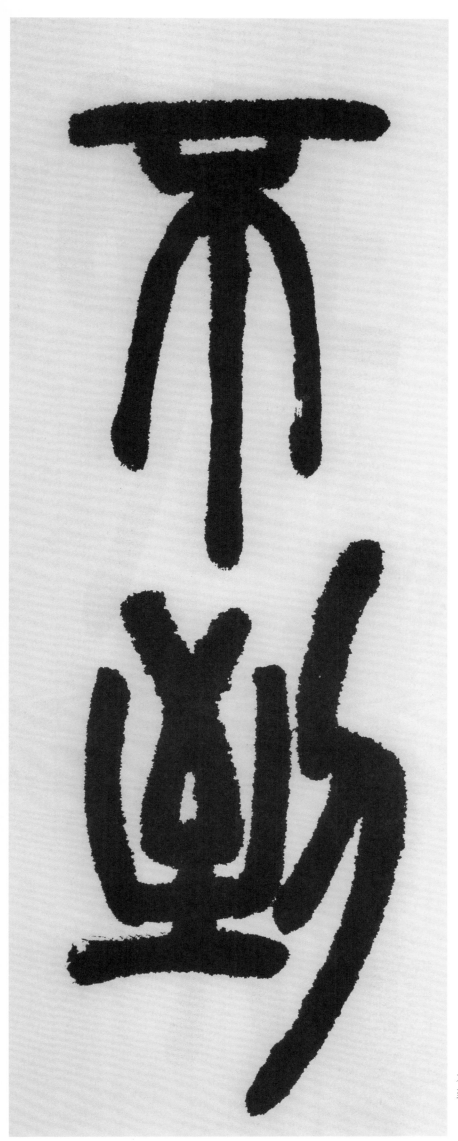

不到

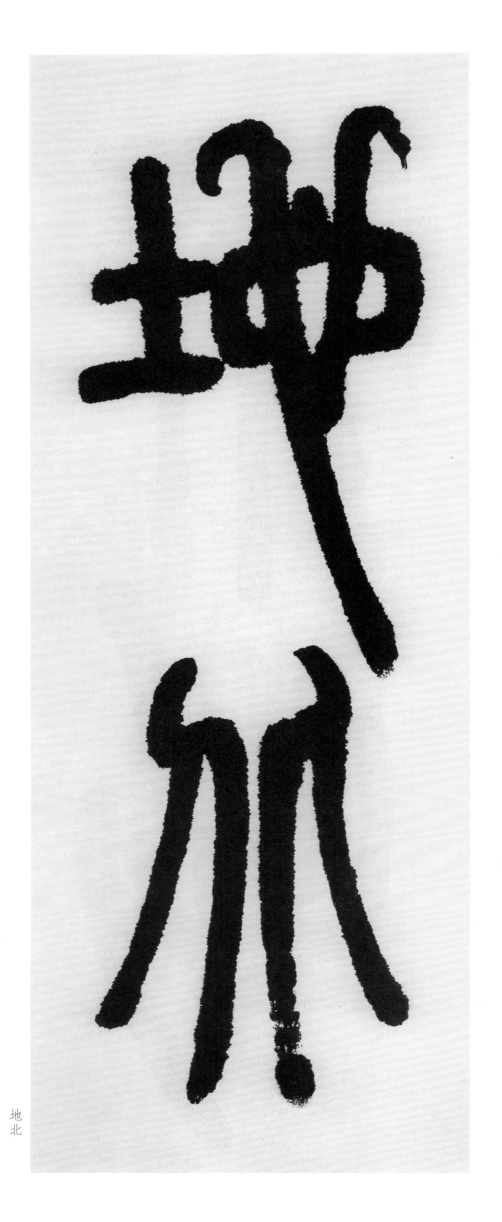

地
北

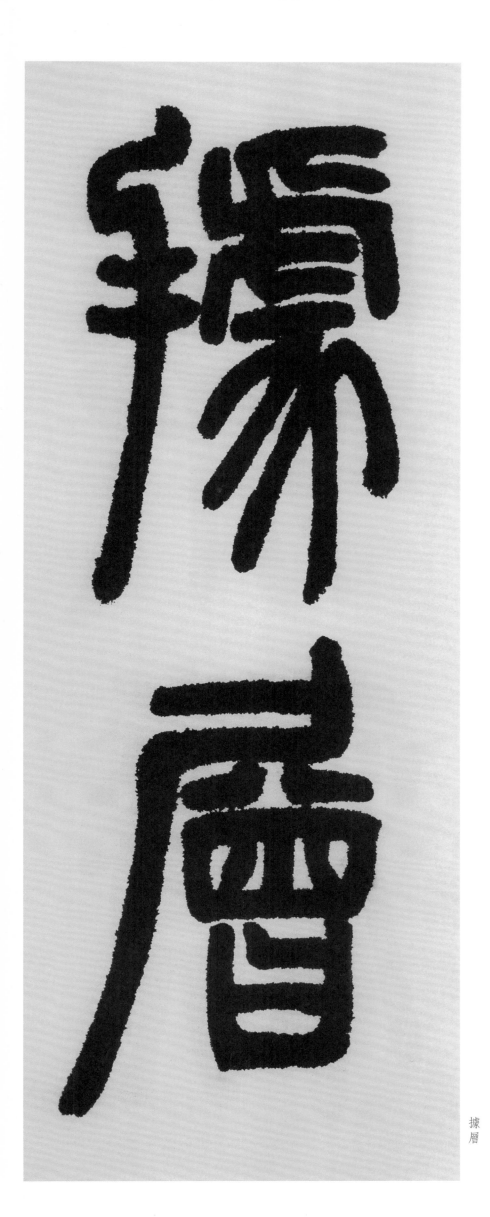

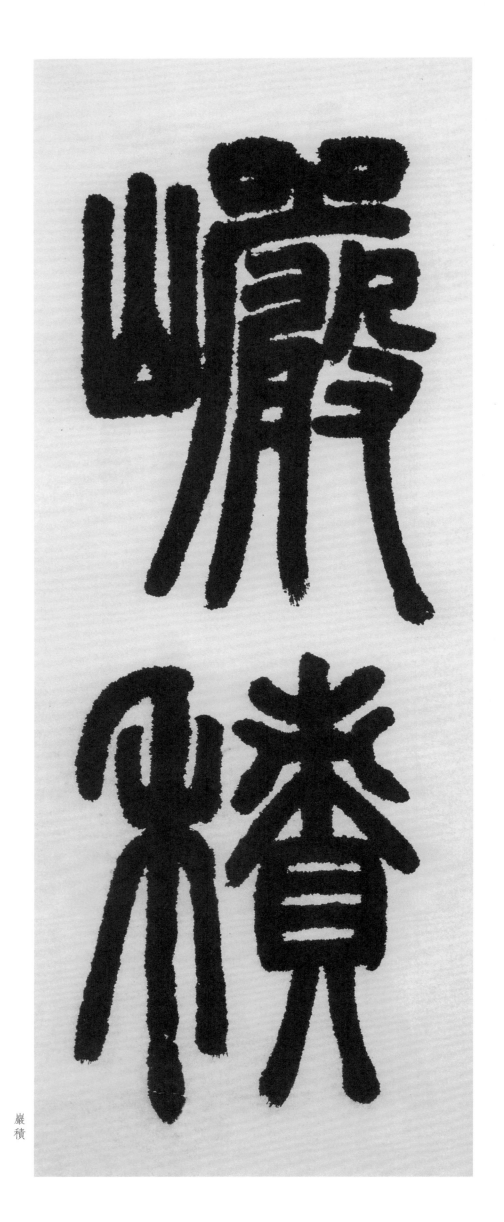

巖
積

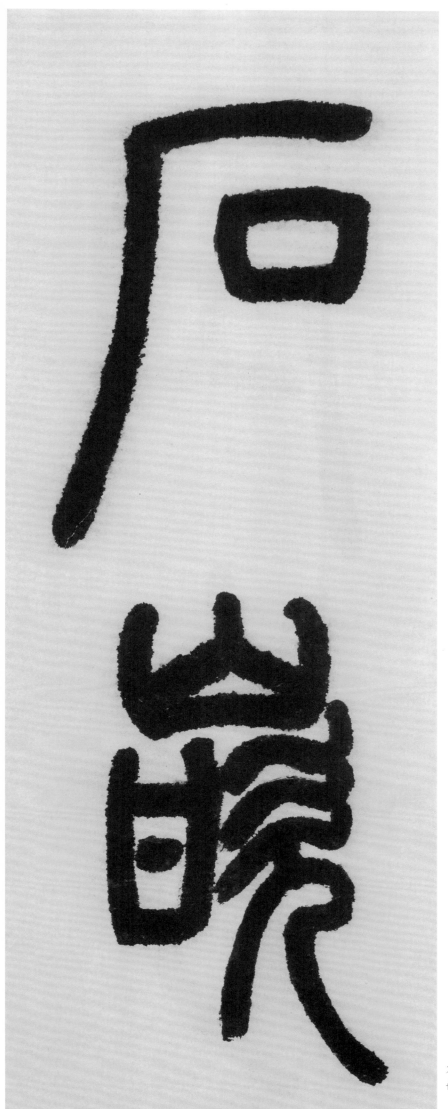

石
嵌

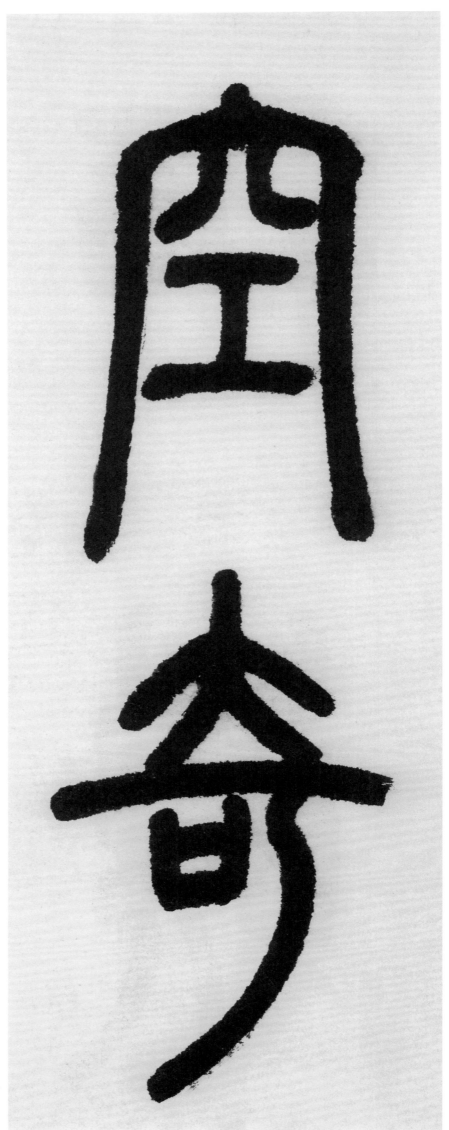

空奇

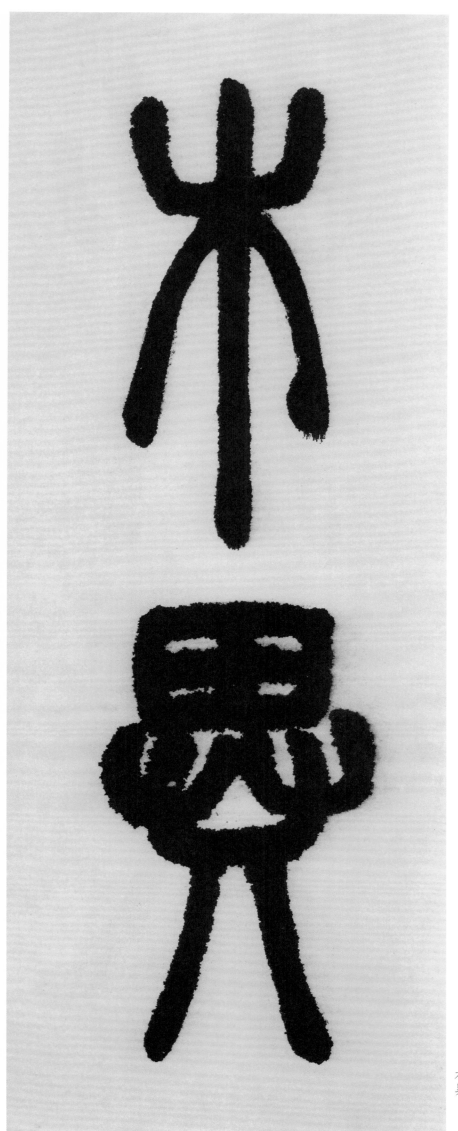

木異

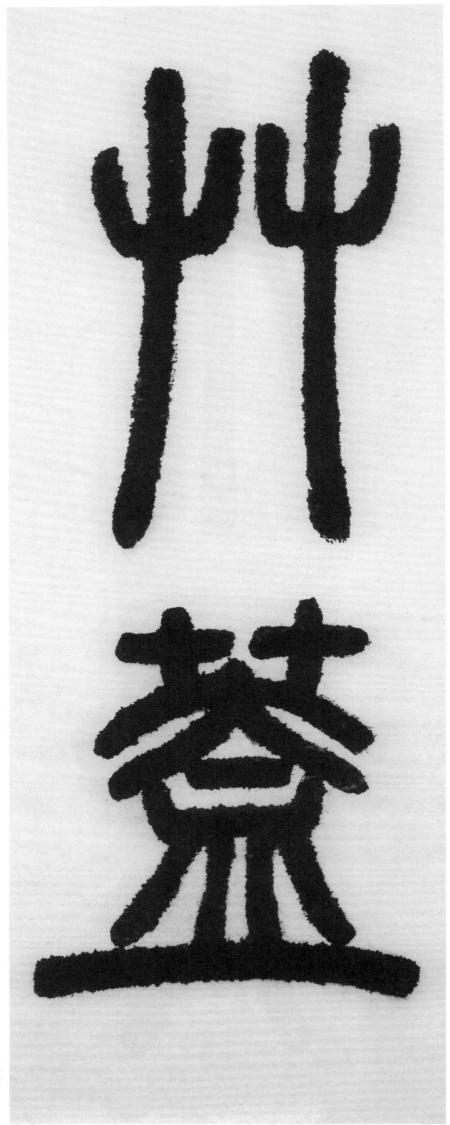

草
蓋

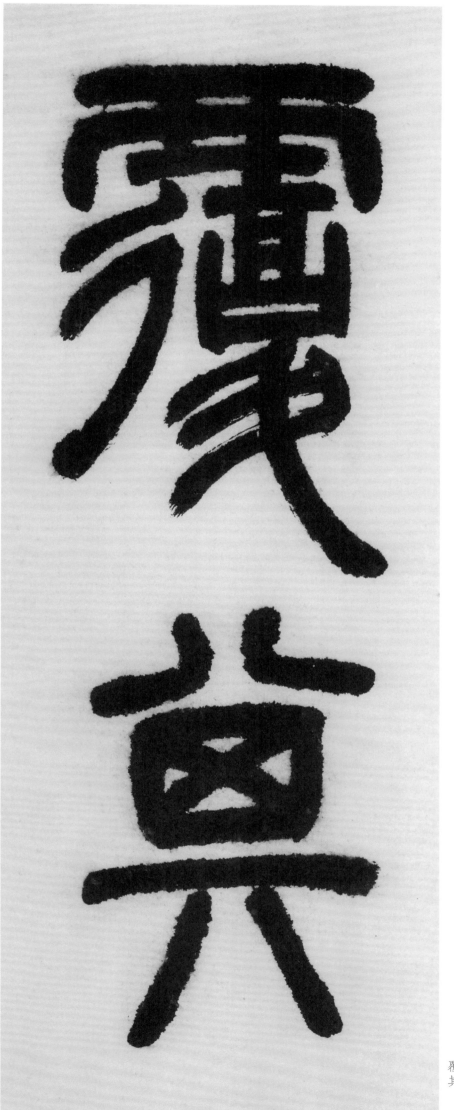

覆
其

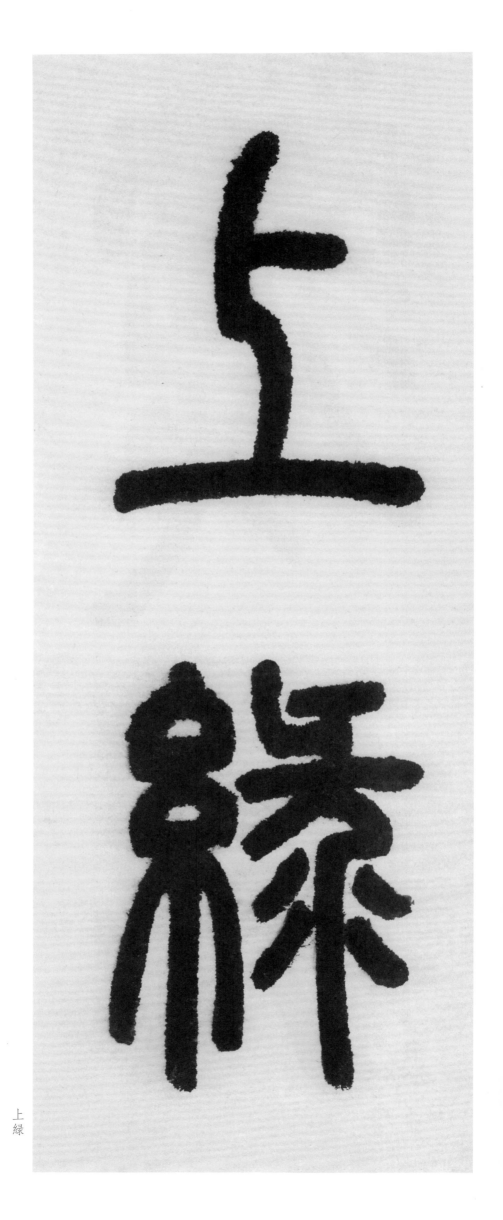

上
緑

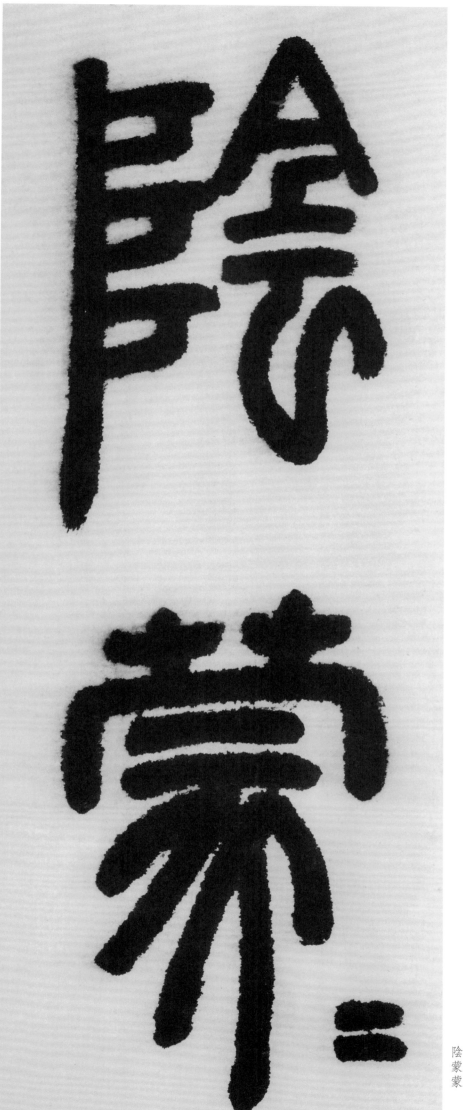

陰蒙蒙

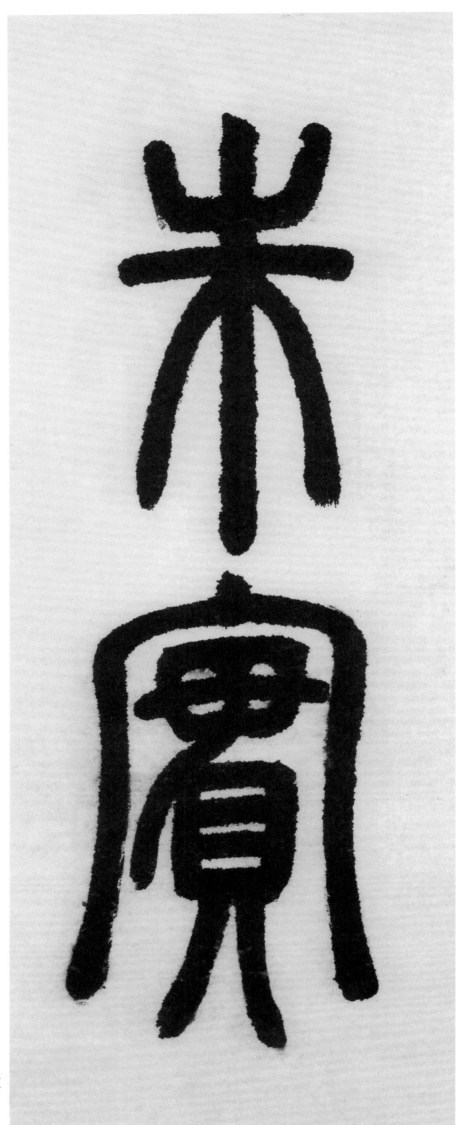

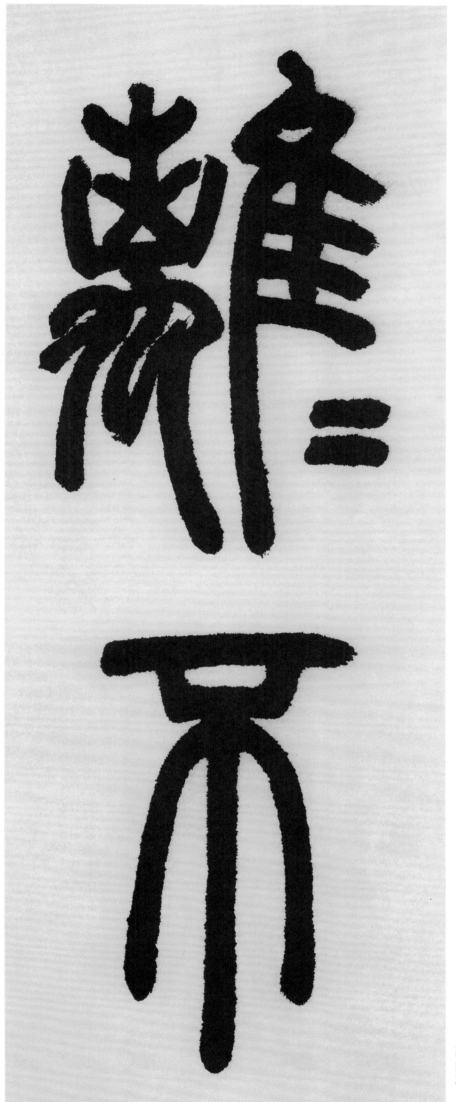

離離不

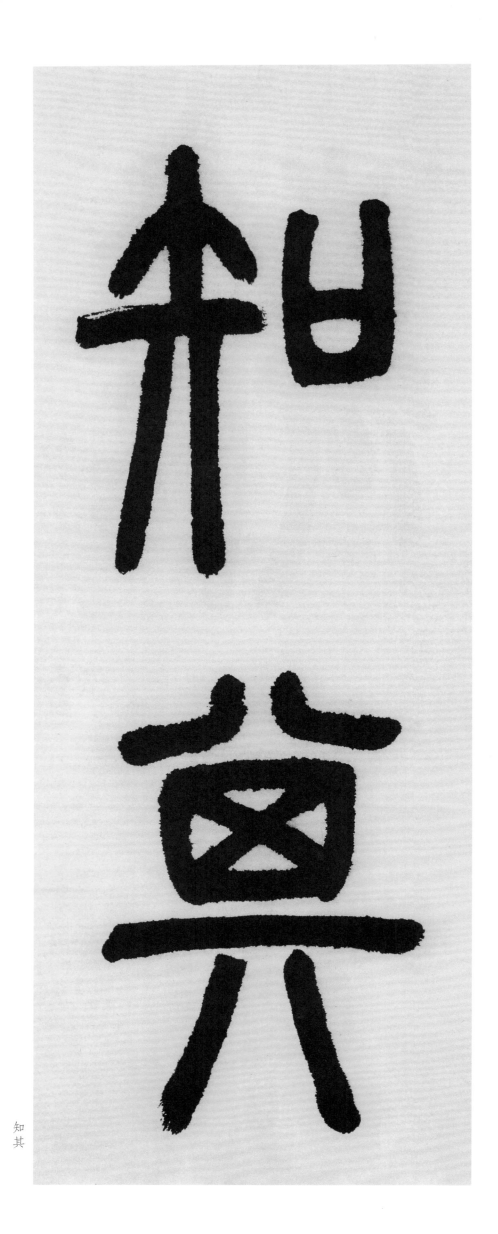

知
其

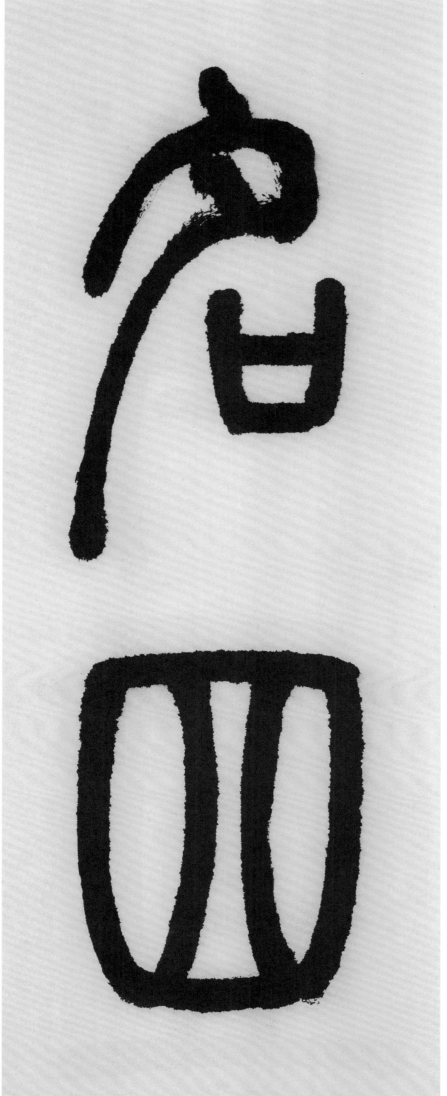

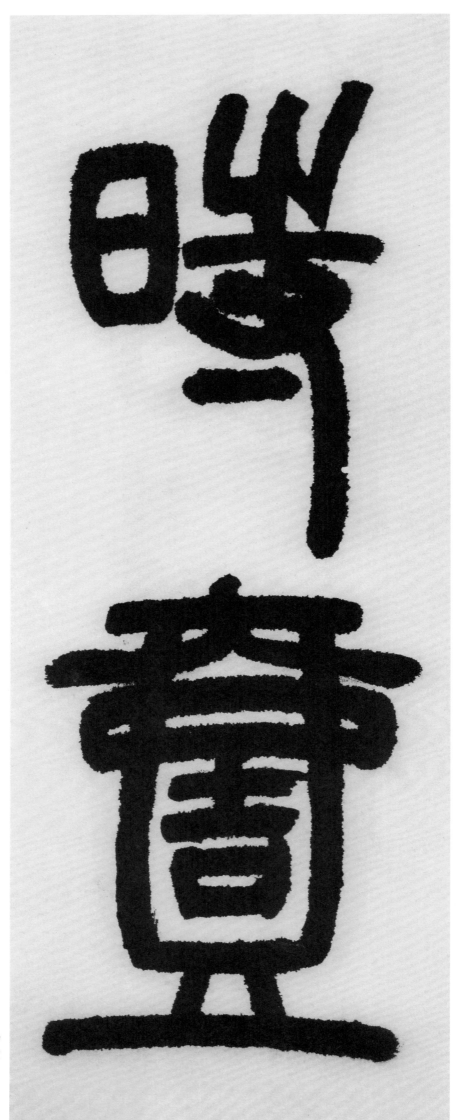

時
壹

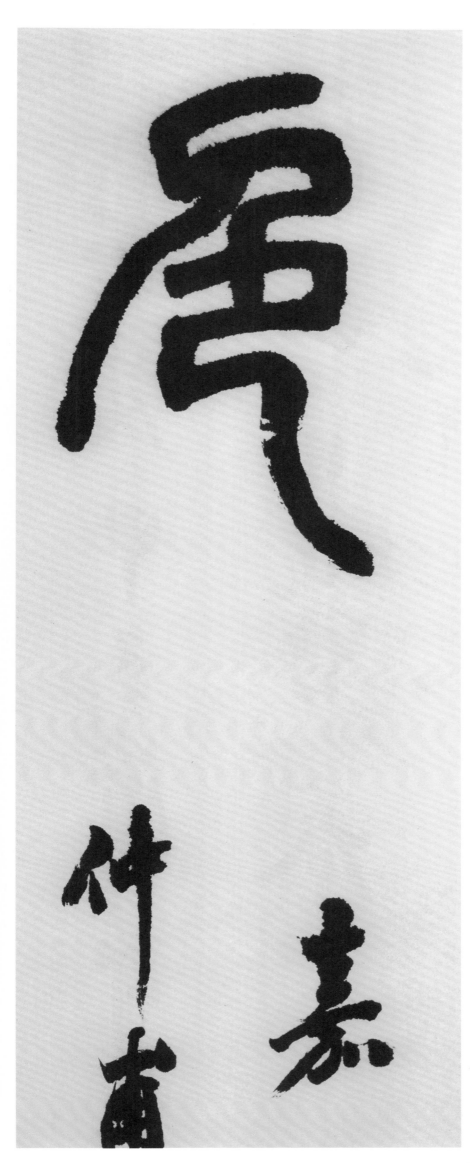

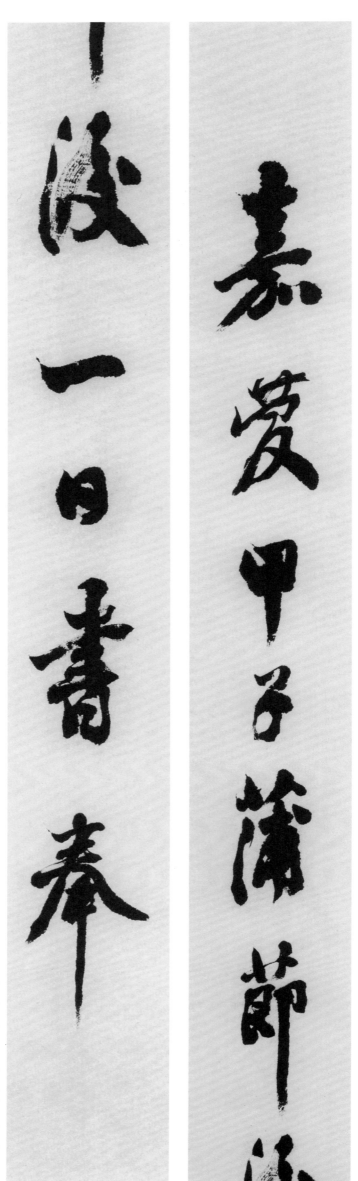

嘉慶甲子蒲節後一日書奉

46

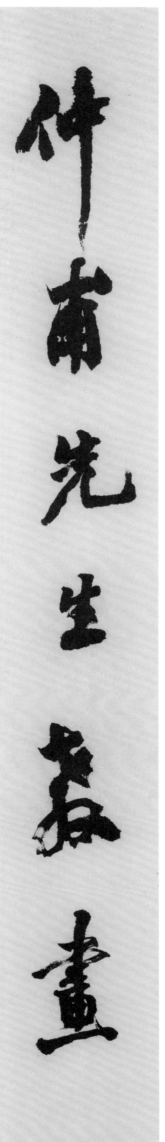

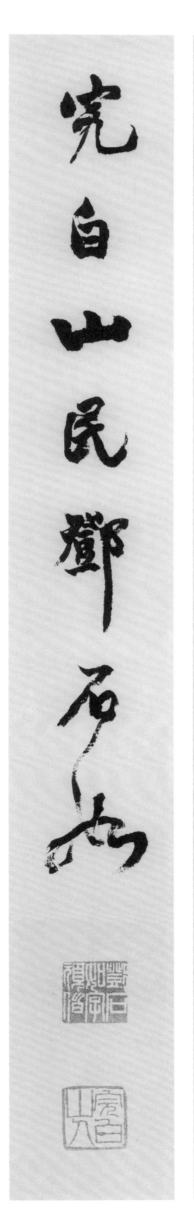

仲甫先生教畫／完白山民鄧石如

簡介

鄧石如（一七四三—一八〇五），原名琰，字石如，後避嘉慶帝名諱，改以字行，更字頑伯，號完白山人，安徽懷寧人。書法四體皆工，最擅篆隸，時人推其「四體書爲國朝第一」。其篆書由李陽冰上溯李斯，遍涉先秦兩漢金石碑版，博採眾長，參以漢隸筆意，晚年以長鋒軟毫作篆，筆力圓澀厚重，雄渾蒼茫，力透紙背，是清人篆書的典型。

《白氏草堂記》六條屏，嘉慶九年（一八〇四）鄧石如六十二歲時所書，是其晚年篆書的代表作。全幅綫條緊澀厚重，氣勢雄勁蒼古，體勢多變，力透紙背。此帖妙於以曲取直，篆字結體開闊自如，收放有度，點畫揖讓，上下管帶，疏密相間。豎綫結構中，曲筆居多，彎曲的角度，大小各有不同，充分表現「鄧派」篆書獨特的結體風貌。

集評

（鄧石如）迺好《石鼓文》，李斯《嶧山碑》、《太山刻石》，漢《開母石闕》、《燉煌太守碑》，蘇建《國山》，及皇象《天發神讖碑》，李陽冰《城隍廟碑》、《三墳記》，每種臨摹各百本。又苦篆體不備，手寫《說文解字》二十本，半年而畢。復旁搜三代鐘鼎，及秦漢瓦當碑額，以縱其勢，博其趣。（清包世臣《完白山人傳》）

吾嘗謂篆法之有鄧石如，猶儒家之有孟子，禪家之有大鑒禪師，皆直指本心，使人自證自悟，皆具廣大神力功德，以爲教化主。天下有識者，當自知之也。（清康有爲《廣藝舟雙楫·說分第六》）

完白以隸筆作篆，故篆勢方；以篆意入分，故分勢圓。兩者皆得自冥悟，而實與古合。然卒不能偕于古者，以胸中少古人數卷書耳。（馬宗霍《書林藻鑒·卷第十二》）

鄧石如的篆書，比他的隸、楷、行、草都來得好，自從鄧石如一出，把過去幾百年中的作篆方法，完全推翻，另用一種凝練舒暢之筆寫之，蔚然自成一家面目。（沙孟海《近三百年的書學》）

圖書在版編目（CIP）數據

鄧石如白氏草堂記 / 藝文類聚金石書畫館編. —— 杭州：浙江人民美術出版社, 2020.11

（中國歷代碑帖叢刊）

ISBN 978-7-5340-8400-3

Ⅰ.①鄧… Ⅱ.①藝… Ⅲ.①篆書—碑帖—中國—清代 Ⅳ.①J292.26

中國版本圖書館CIP數據核字（2020）第191912號

策劃編輯	楊　晶
責任編輯	張金輝
文字編輯	羅仕通
	洛雅瀟
責任校對	霍西勝
裝幀設計	楊　晶
責任印製	陳柏榮

鄧石如白氏草堂記（中國歷代碑帖叢刊）

藝文類聚金石書畫館　編

出版發行	浙江人民美術出版社
	（杭州市體育場路 347 號）
經　銷	全國各地新華書店
製　版	浙江新華圖文製作有限公司
印　刷	杭州捷派印務有限公司
版　次	2020 年 11 月第 1 版
印　次	2020 年 11 月第 1 次印刷
開　本	787mm × 1092mm　1/12
印　張	4.333
書　號	ISBN 978-7-5340-8400-3
定　價	32.00 圓

（如發現印刷裝訂質量問題，影響閱讀，請與出版社營銷部聯繫調換。）